TEN THOUSAND TANGLES

A ZENTANGLE®-INSPIRED ART COLOURING BOOK

CREATED BY LAUREL STOREY, CZT

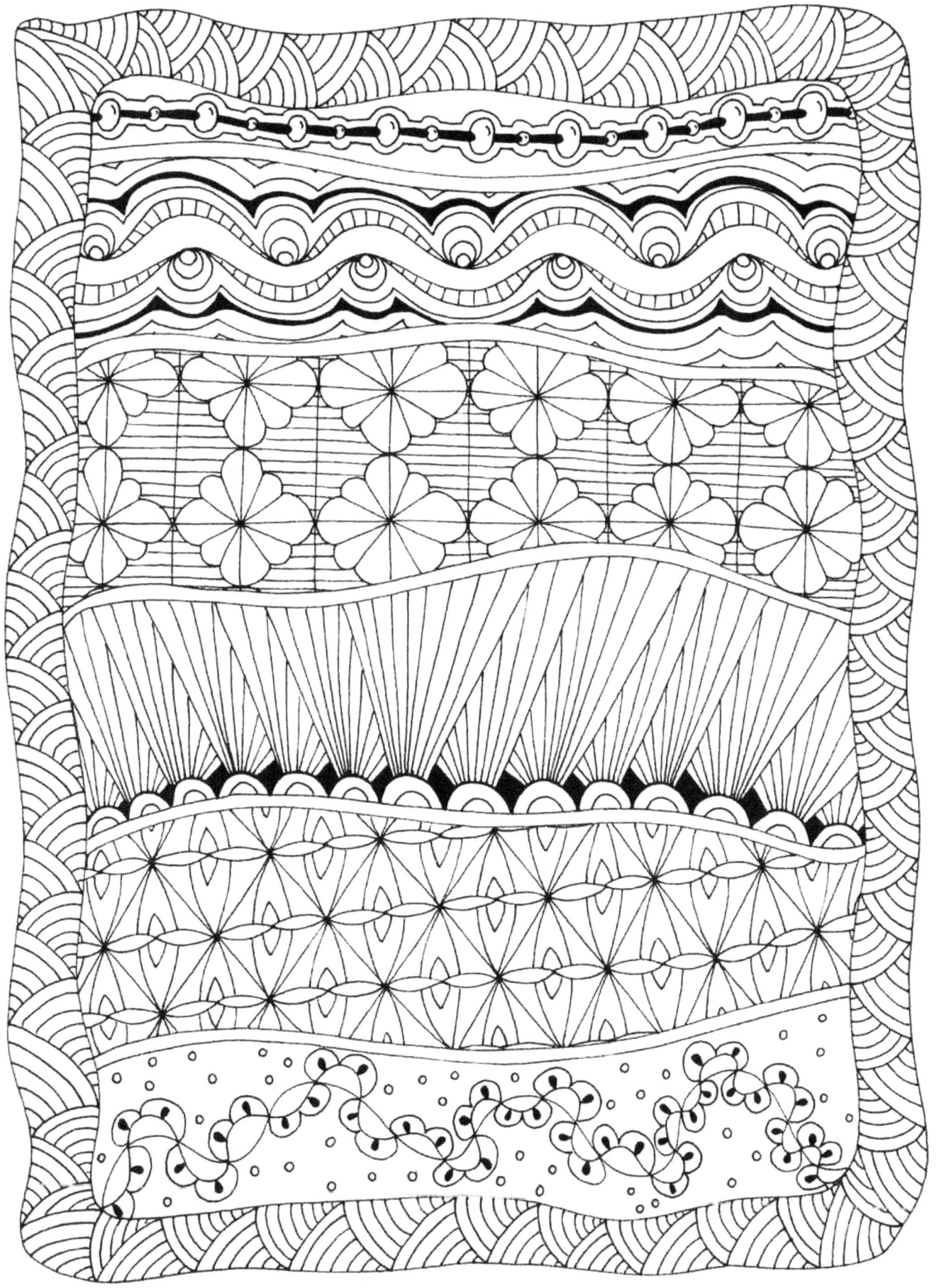

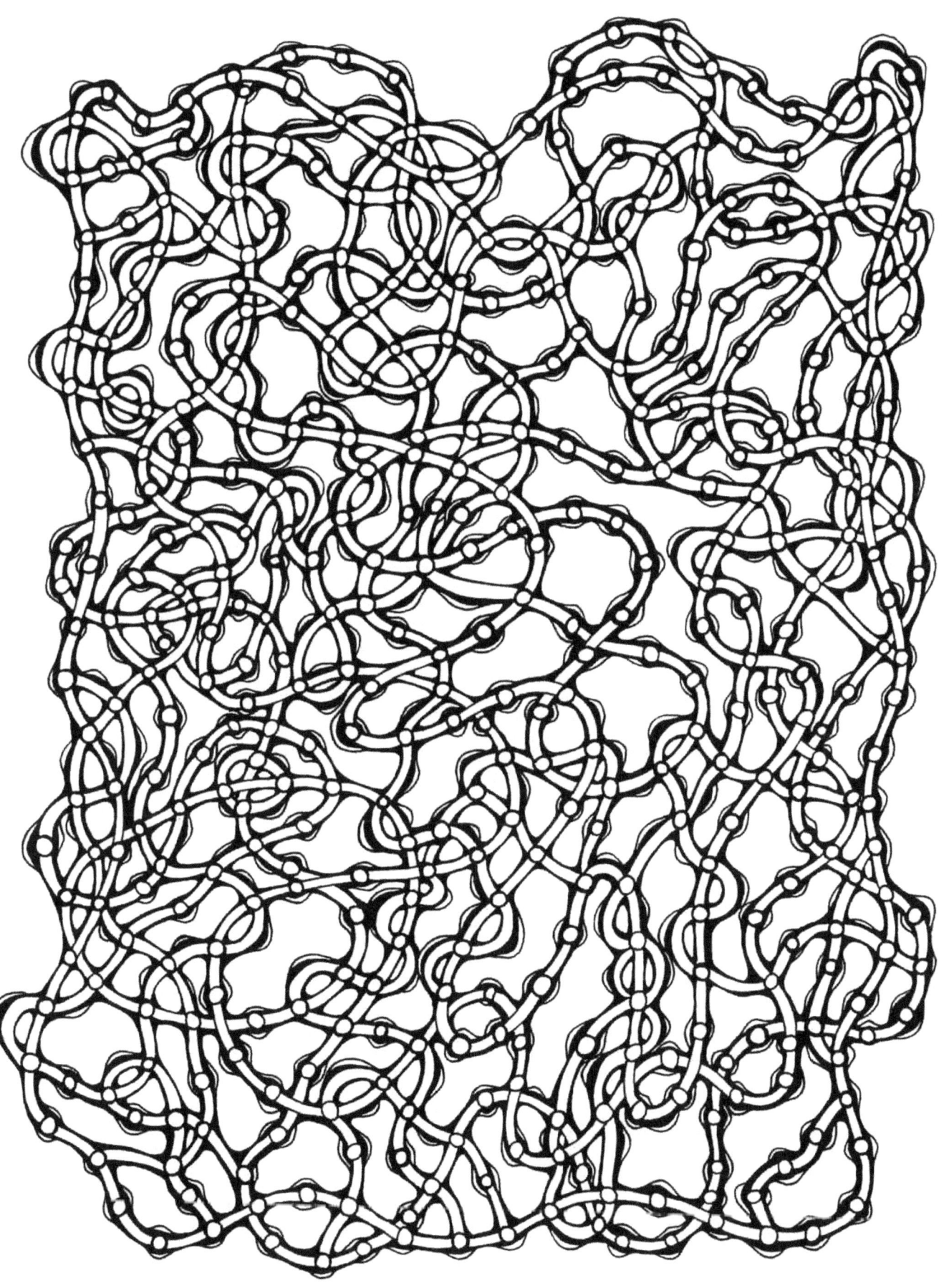

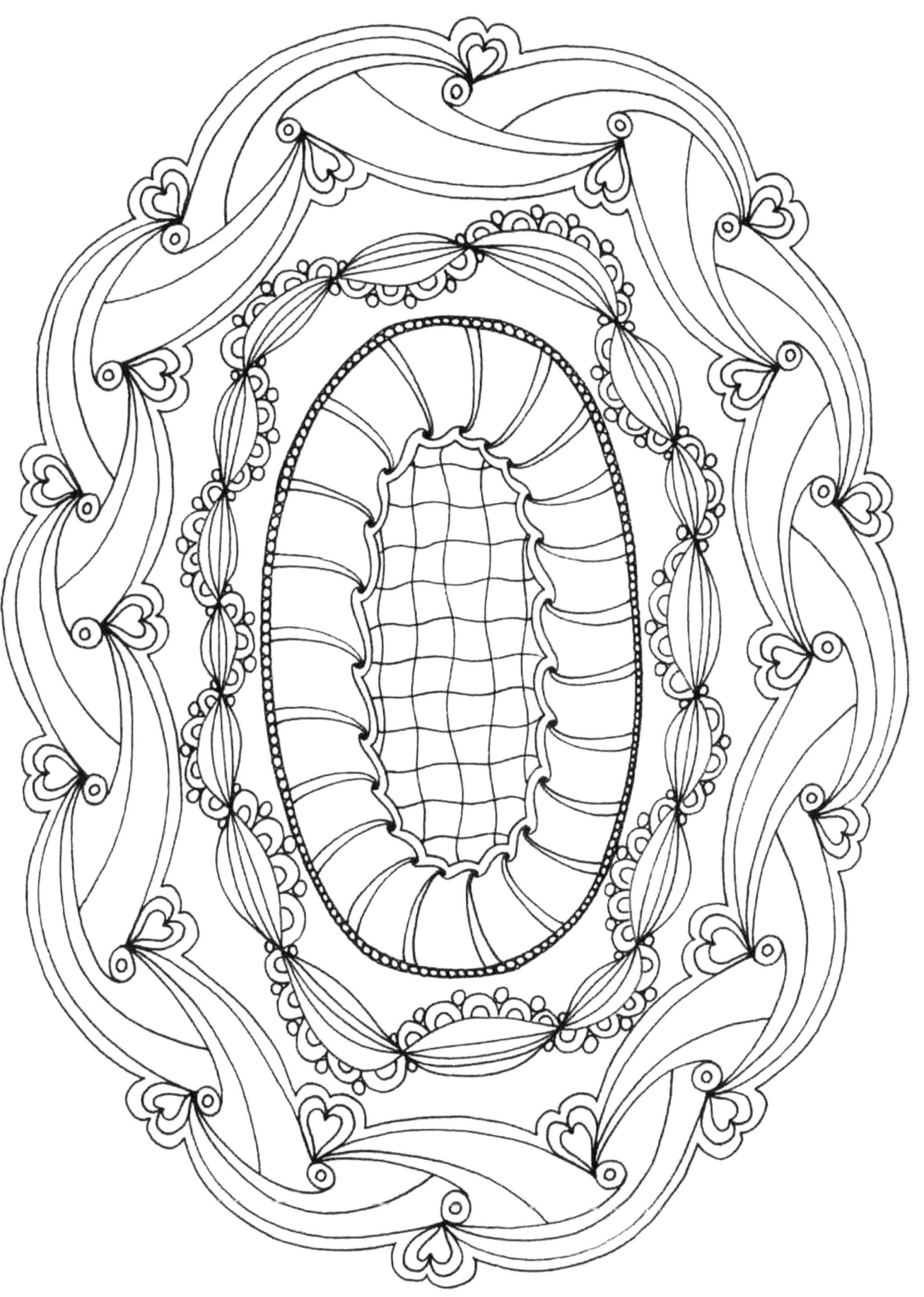

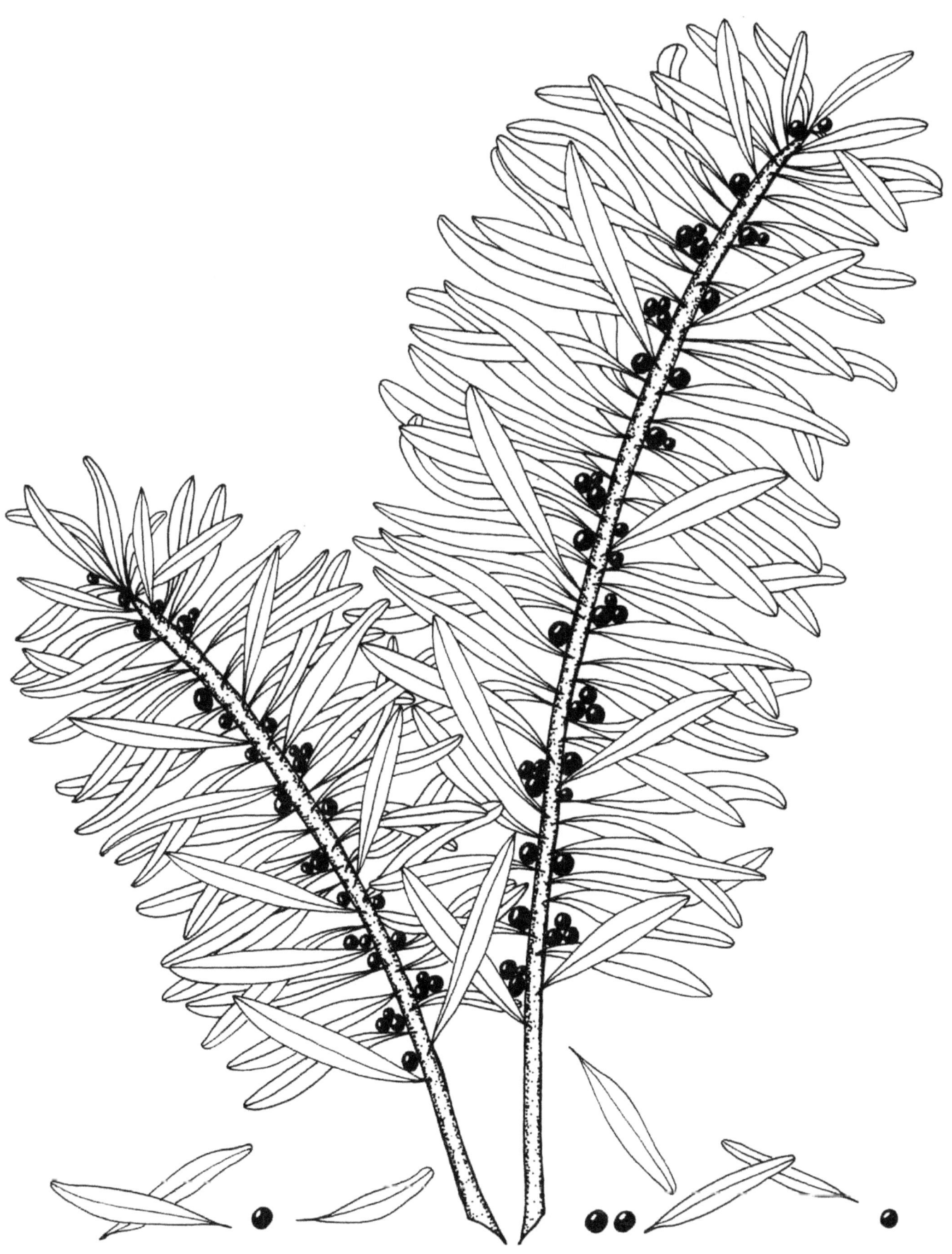

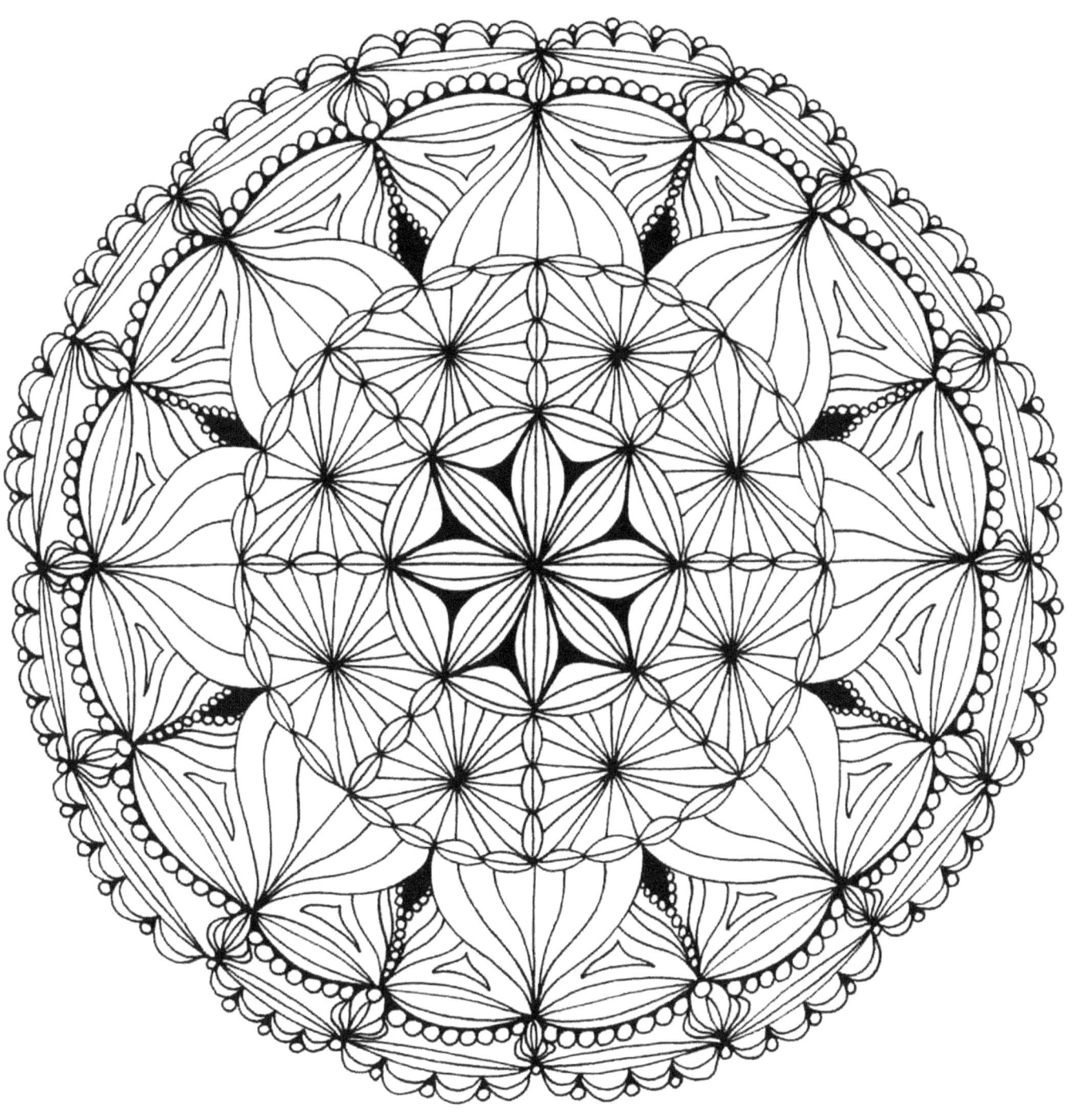

© 2016 Laurel Storey, CZT – Alphabet Salad Productions

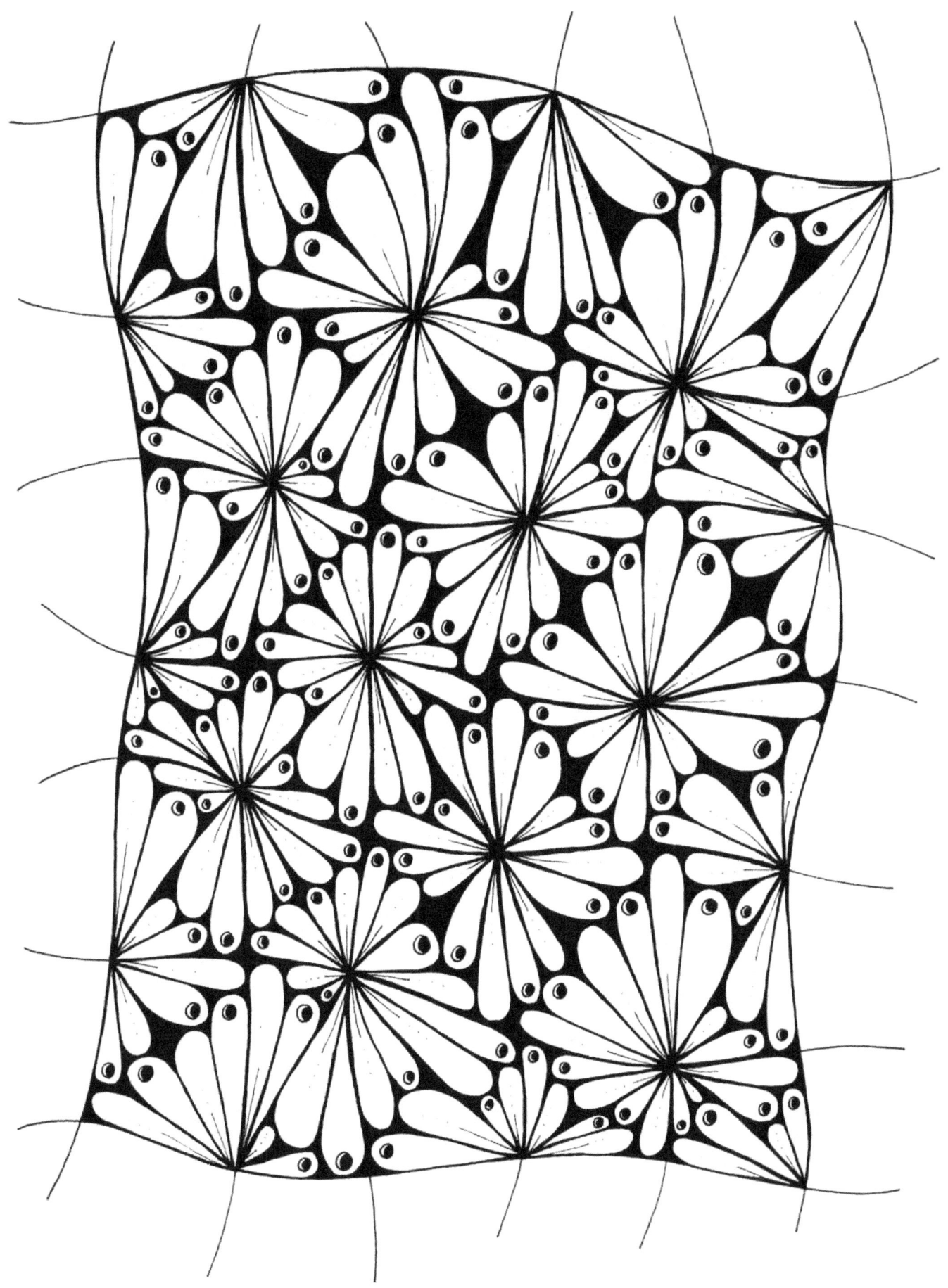

© 2016 Laurel Storey, CZT – Alphabet Salad Productions

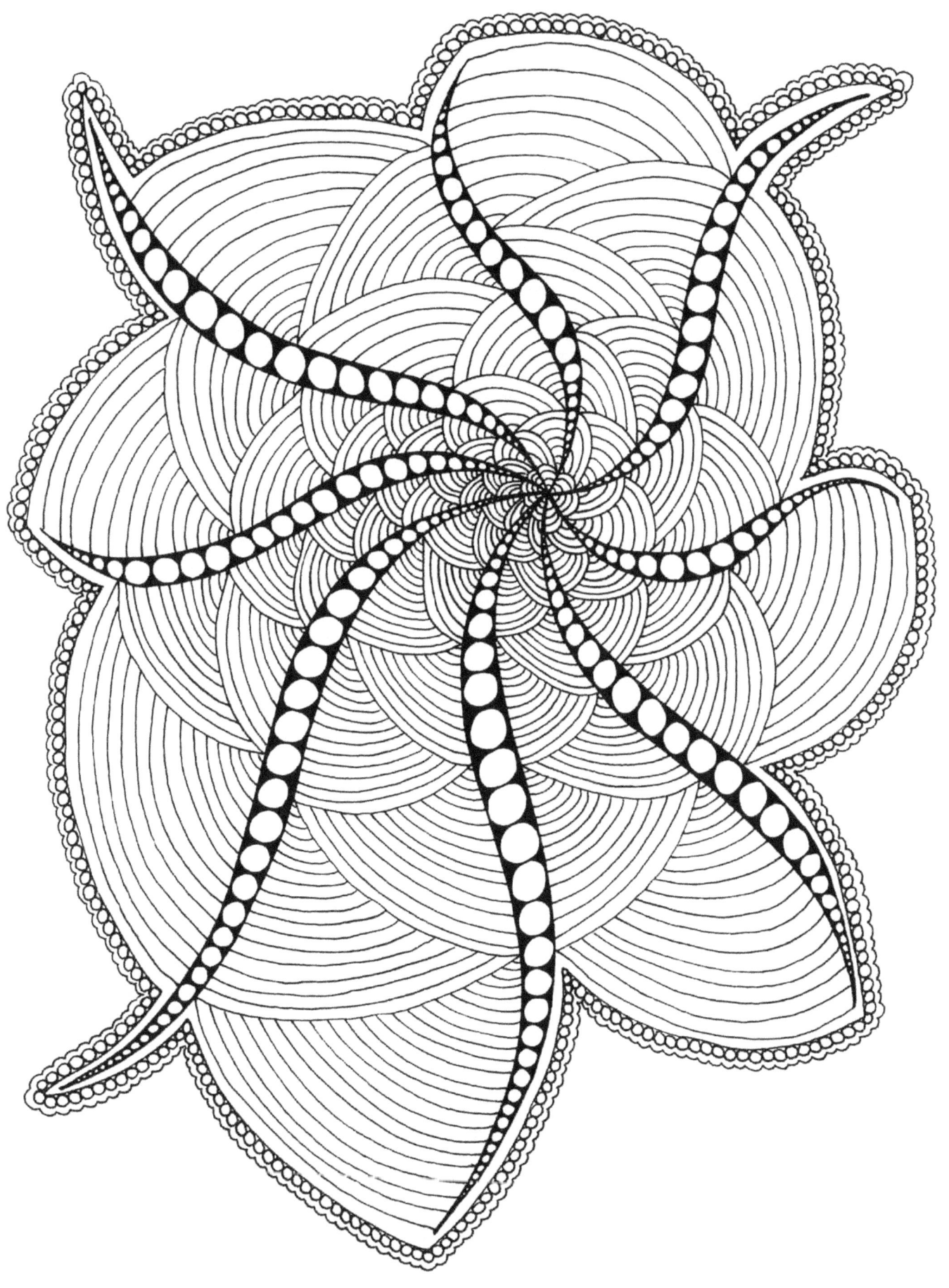

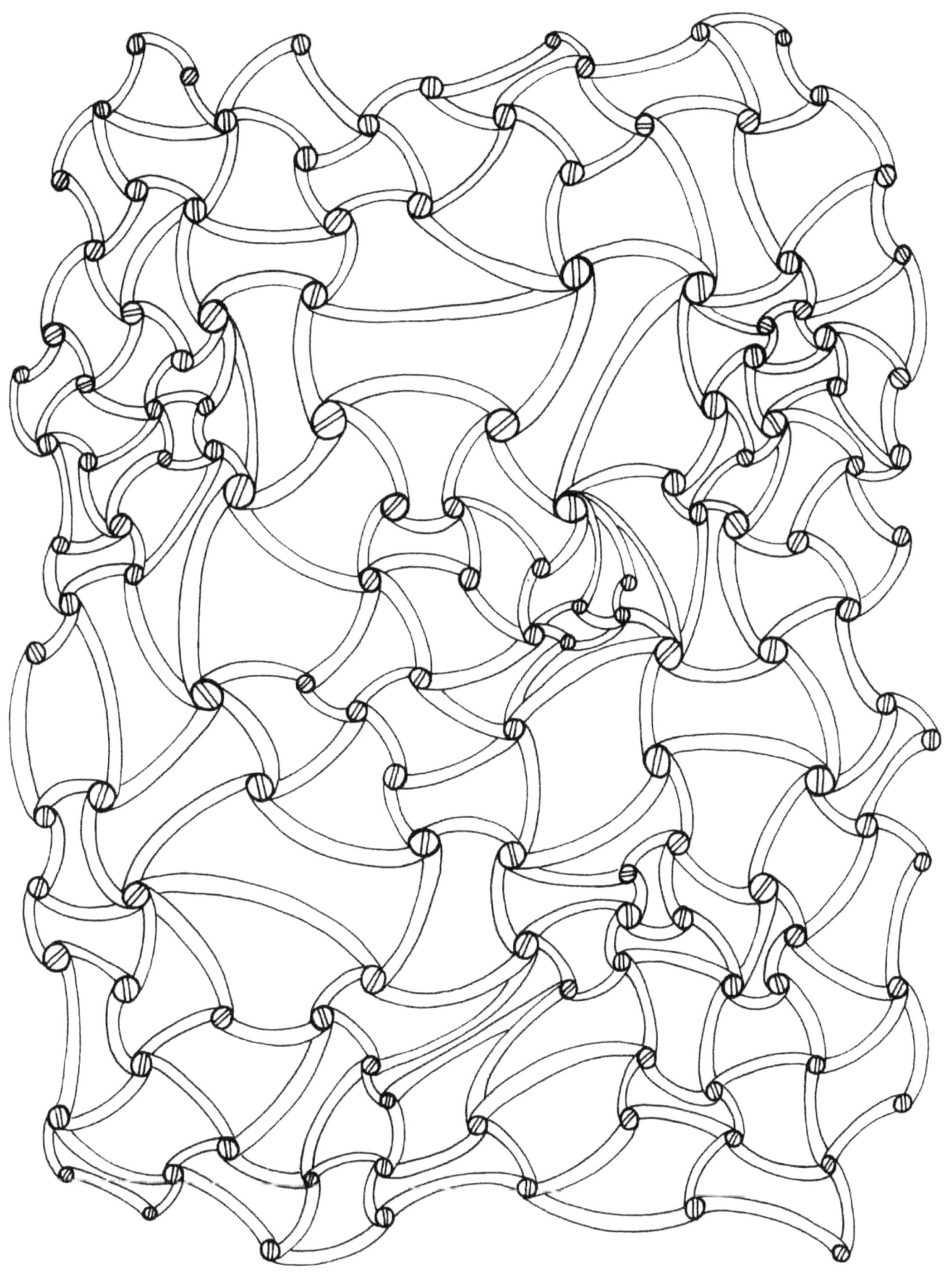
© 2016 Laurel Storey, CZT – Alphabet Salad Productions

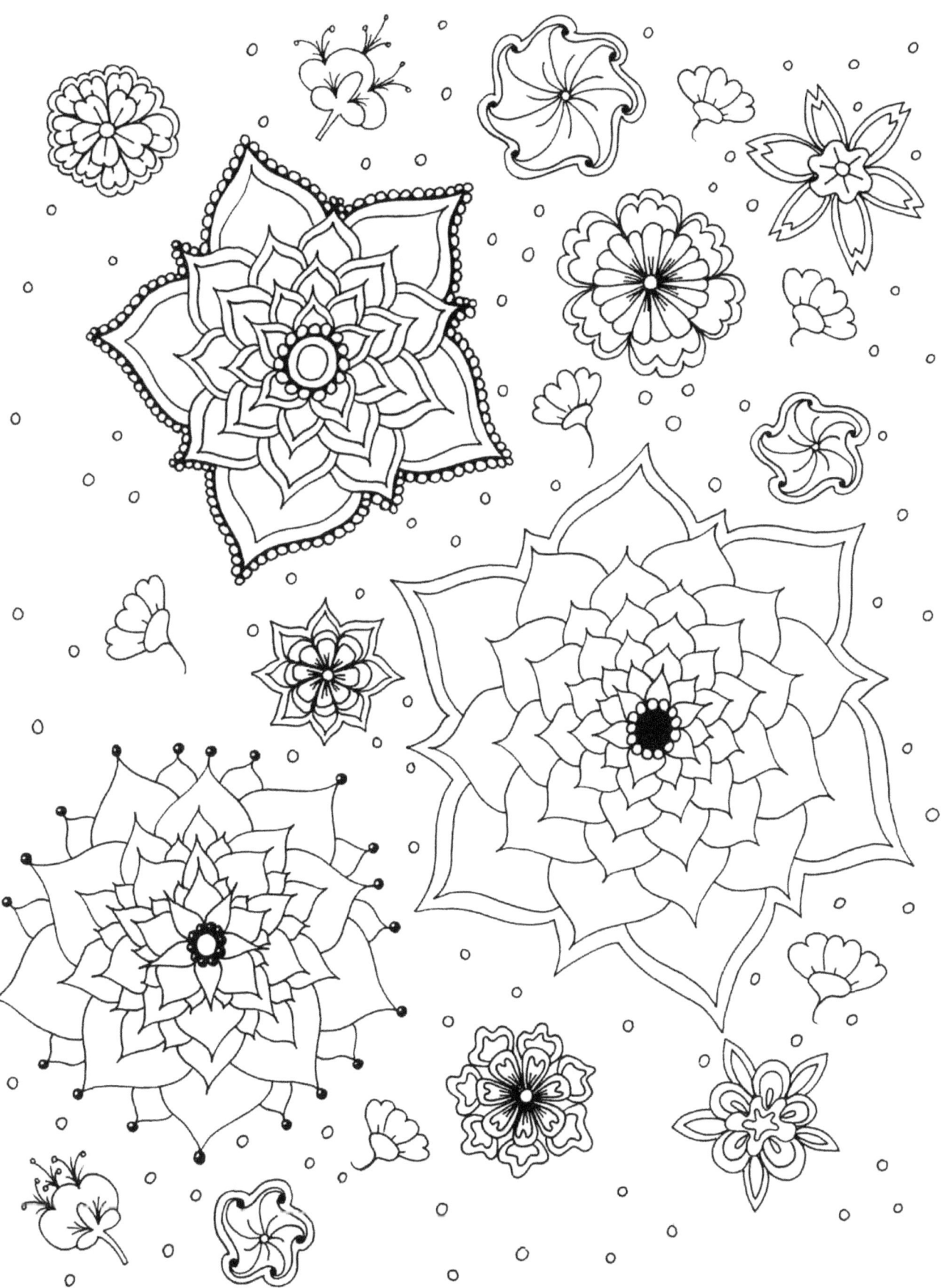

© 2016 Laurel Storey, CZT – Alphabet Salad Productions

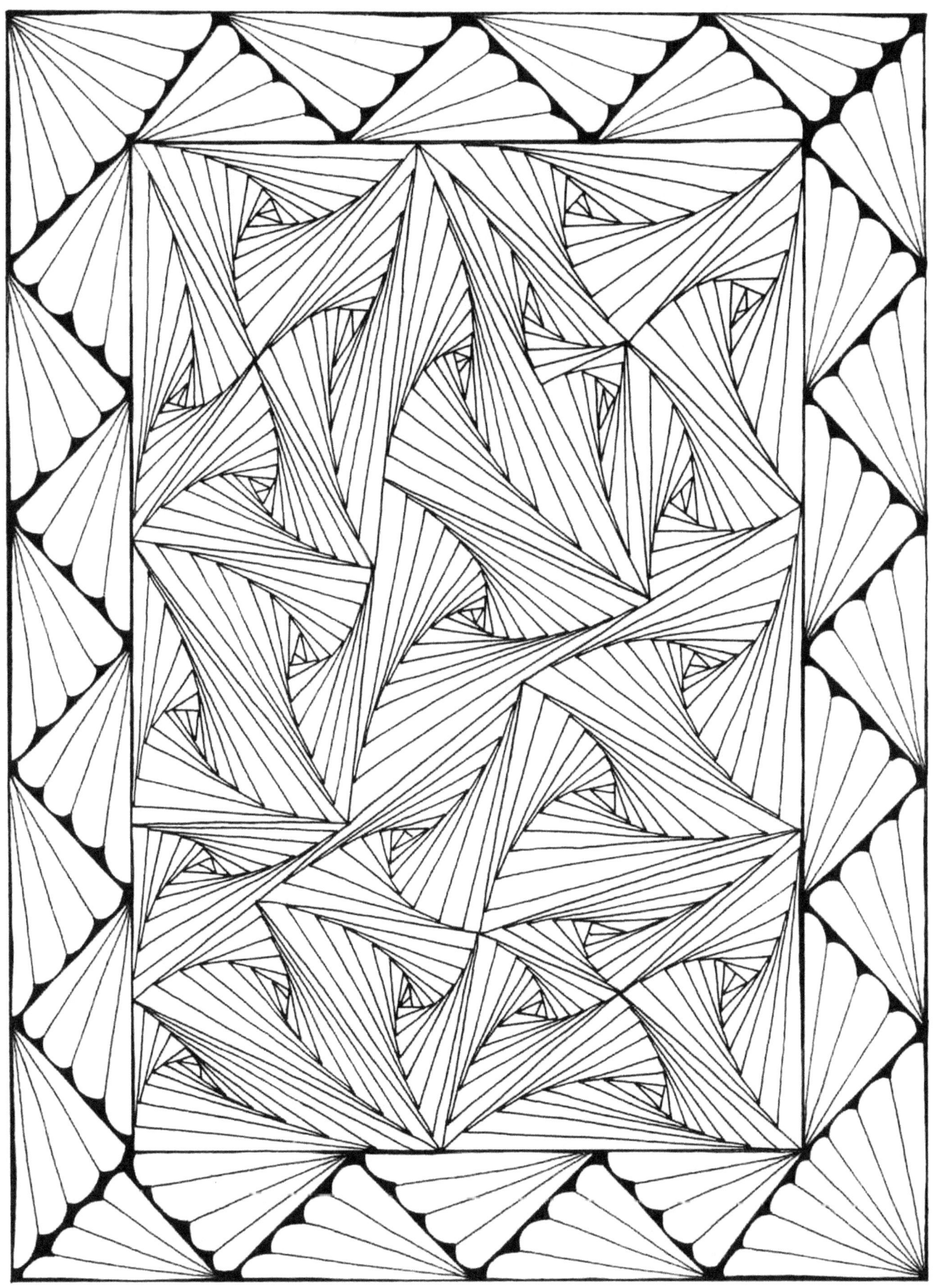

© 2016 Laurel Storey, CZT – Alphabet Salad Productions

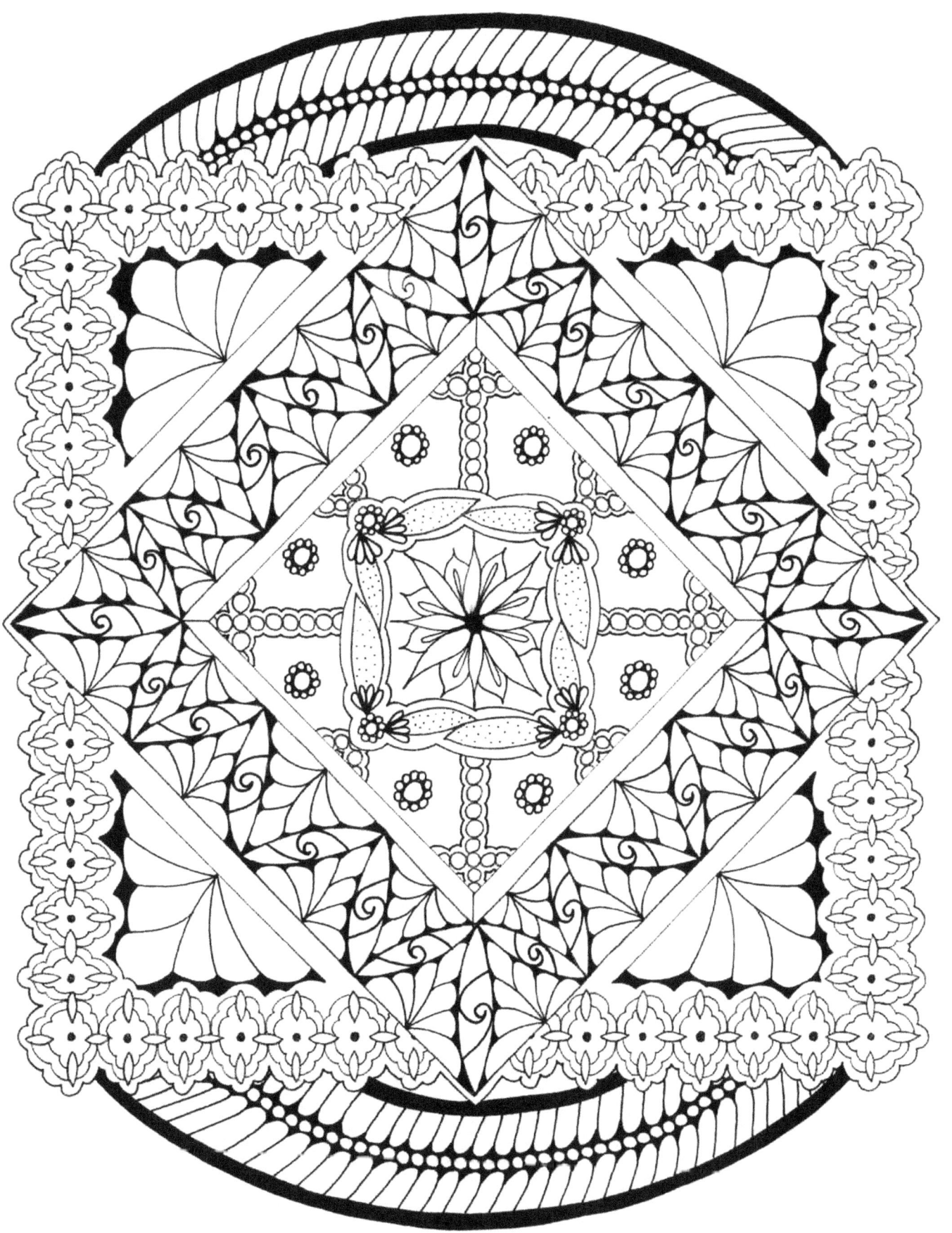

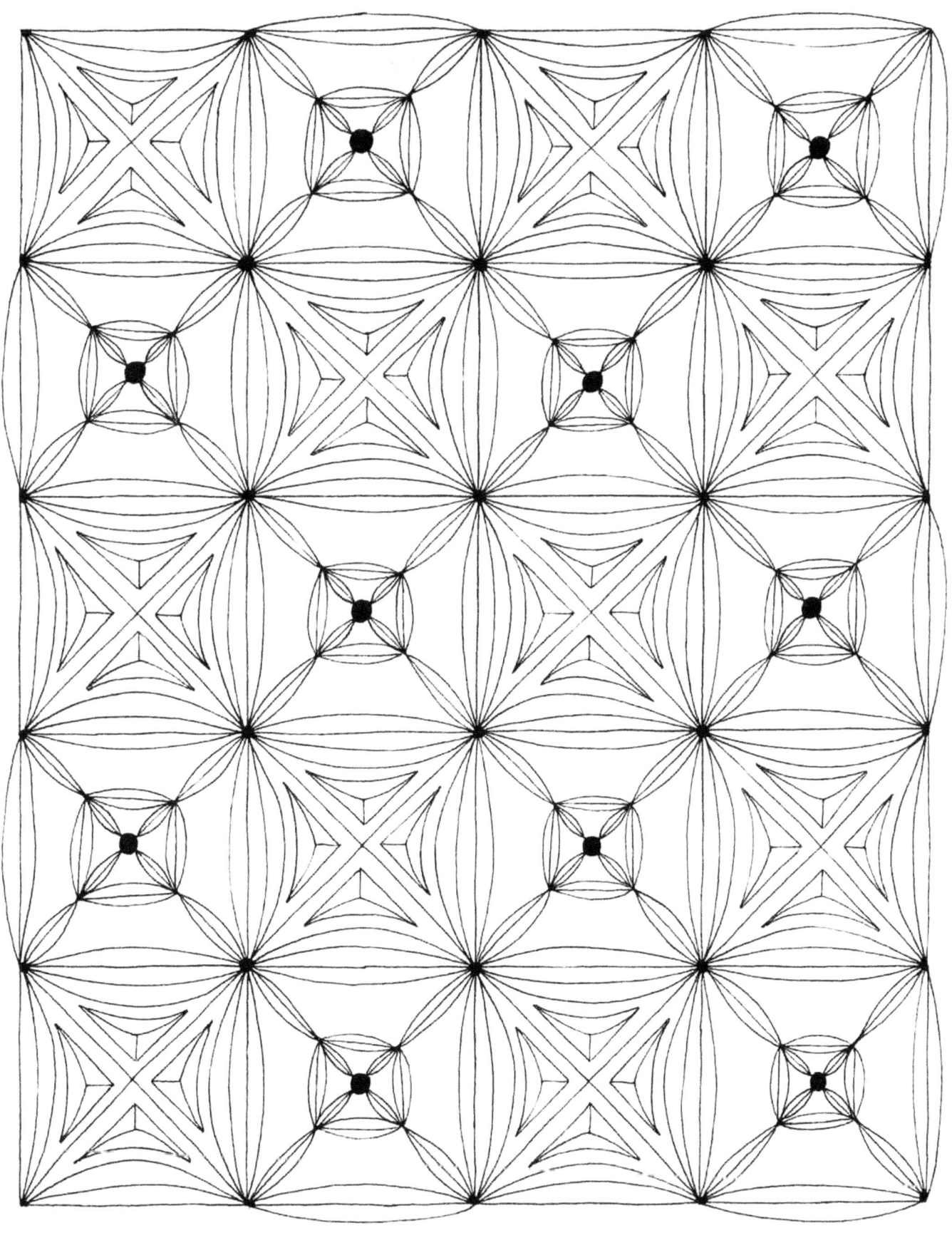

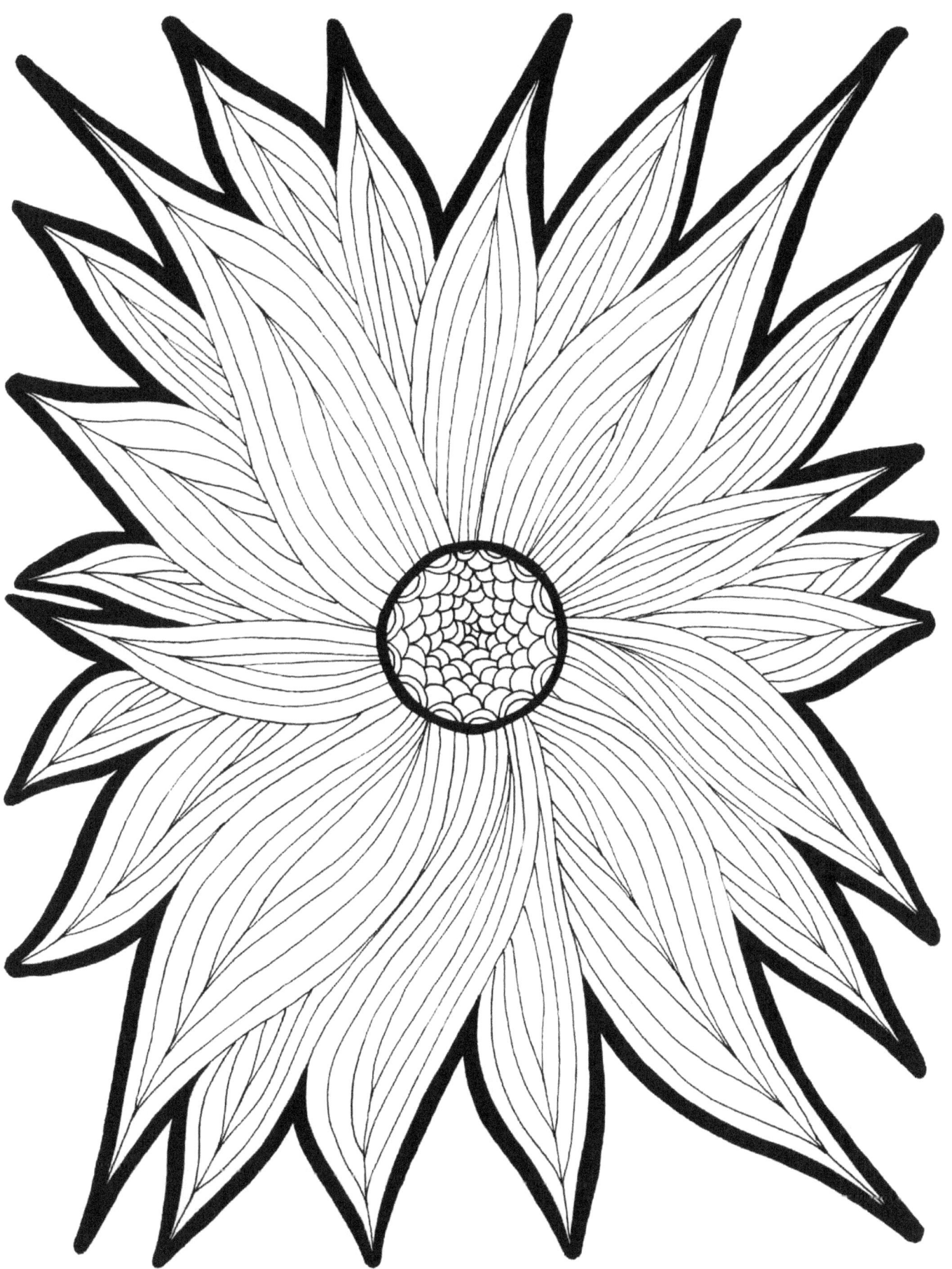

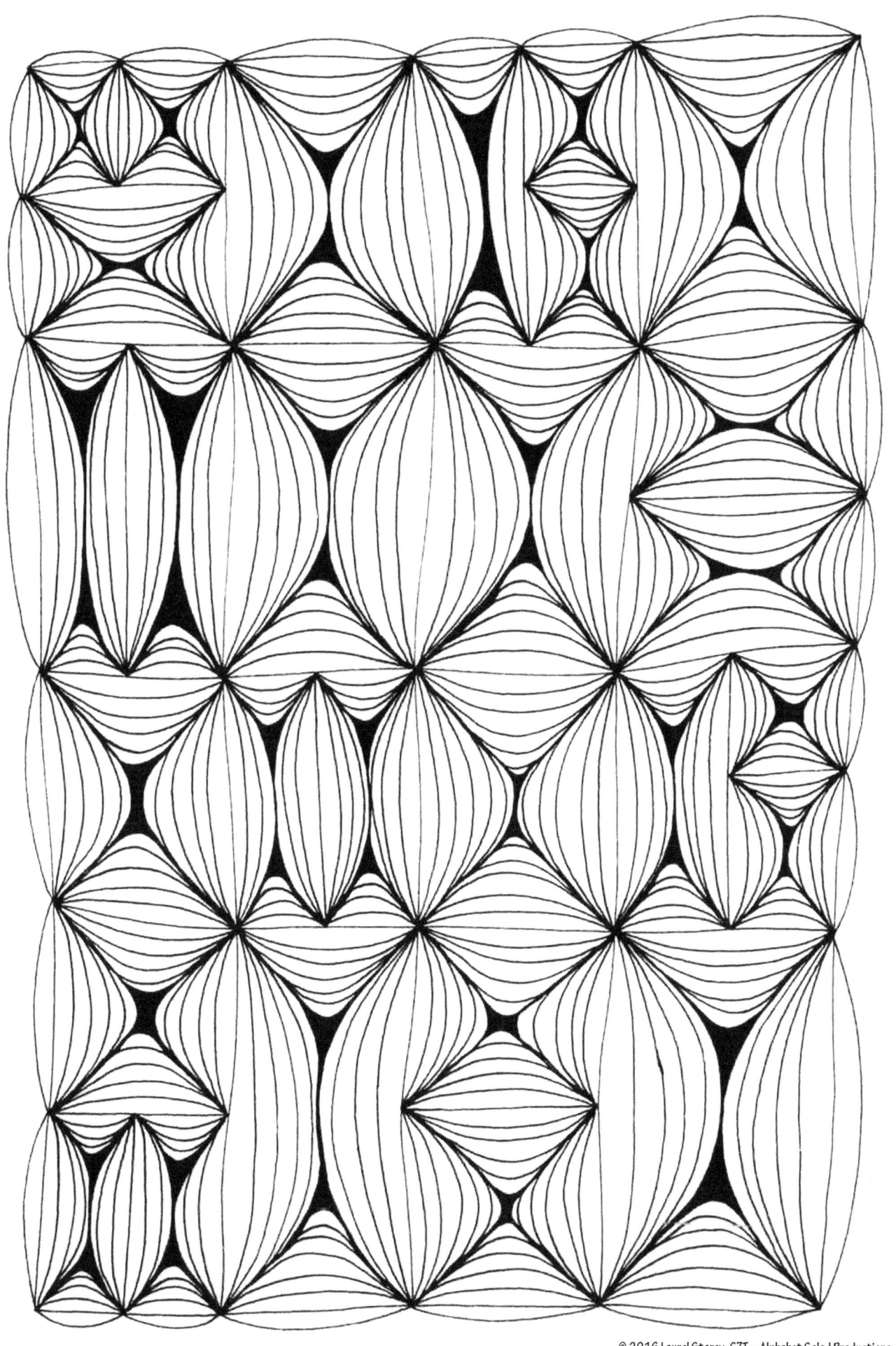

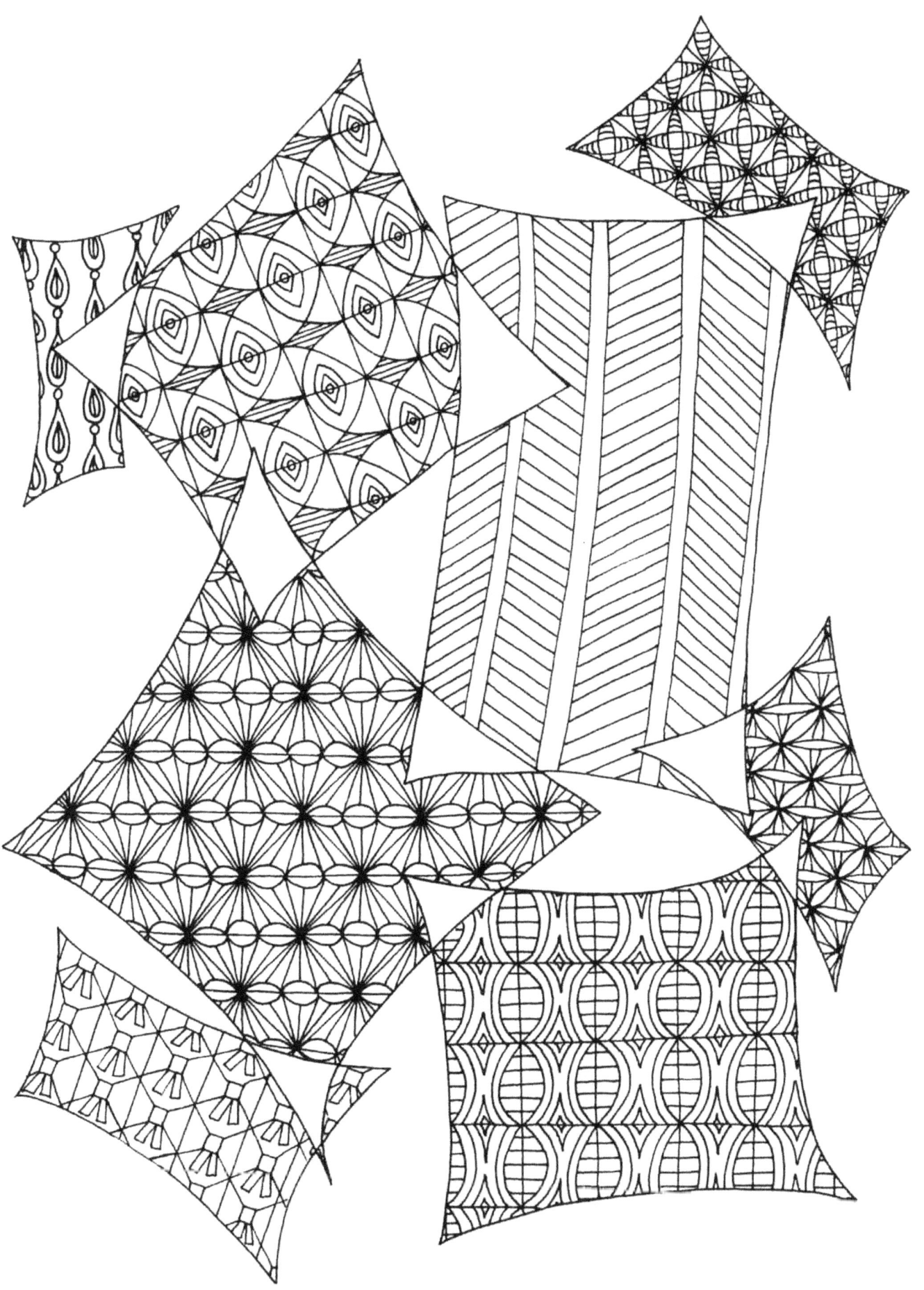

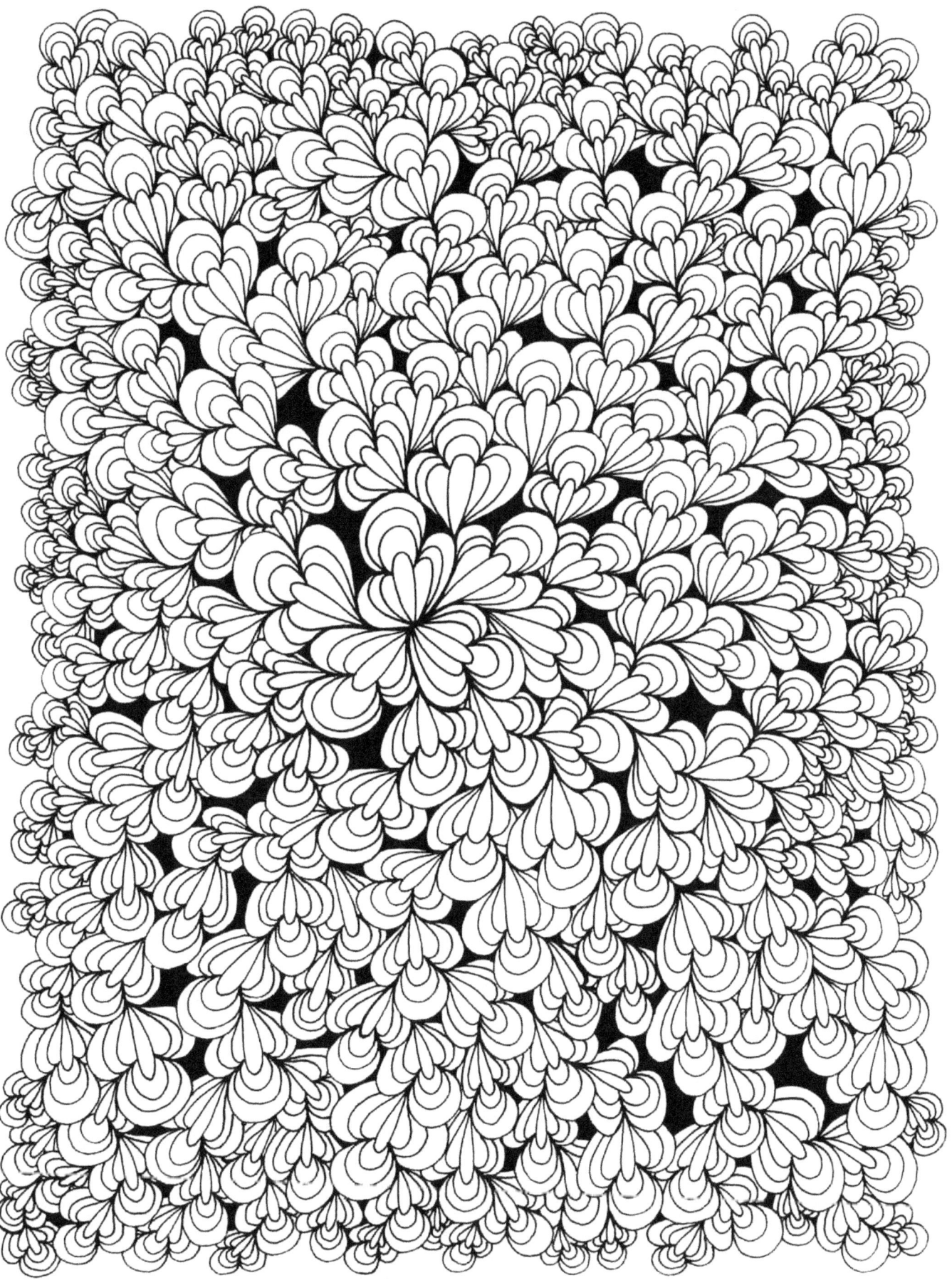

© 2016 Laurel Storey, CZT – Alphabet Salad Productions

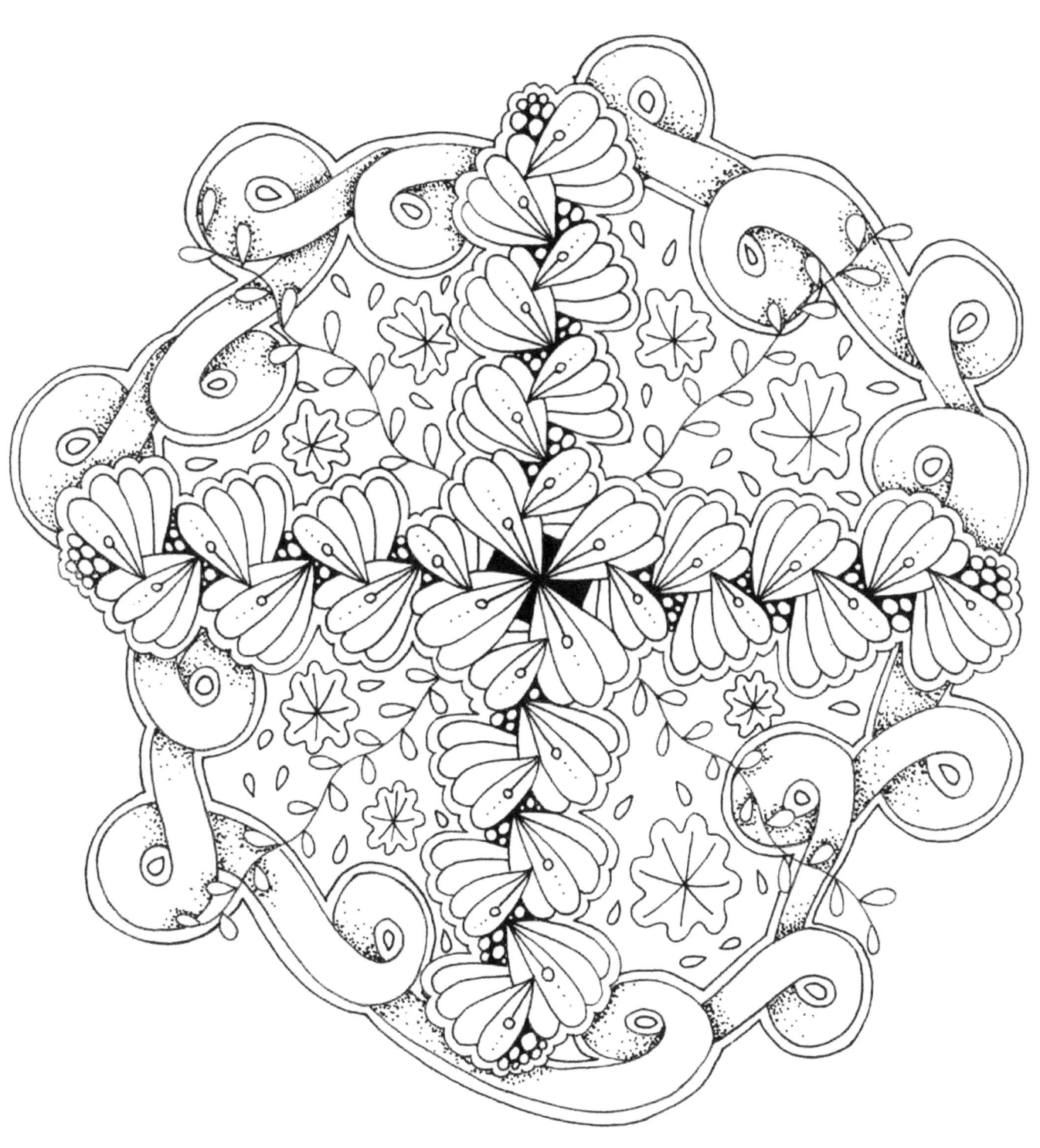

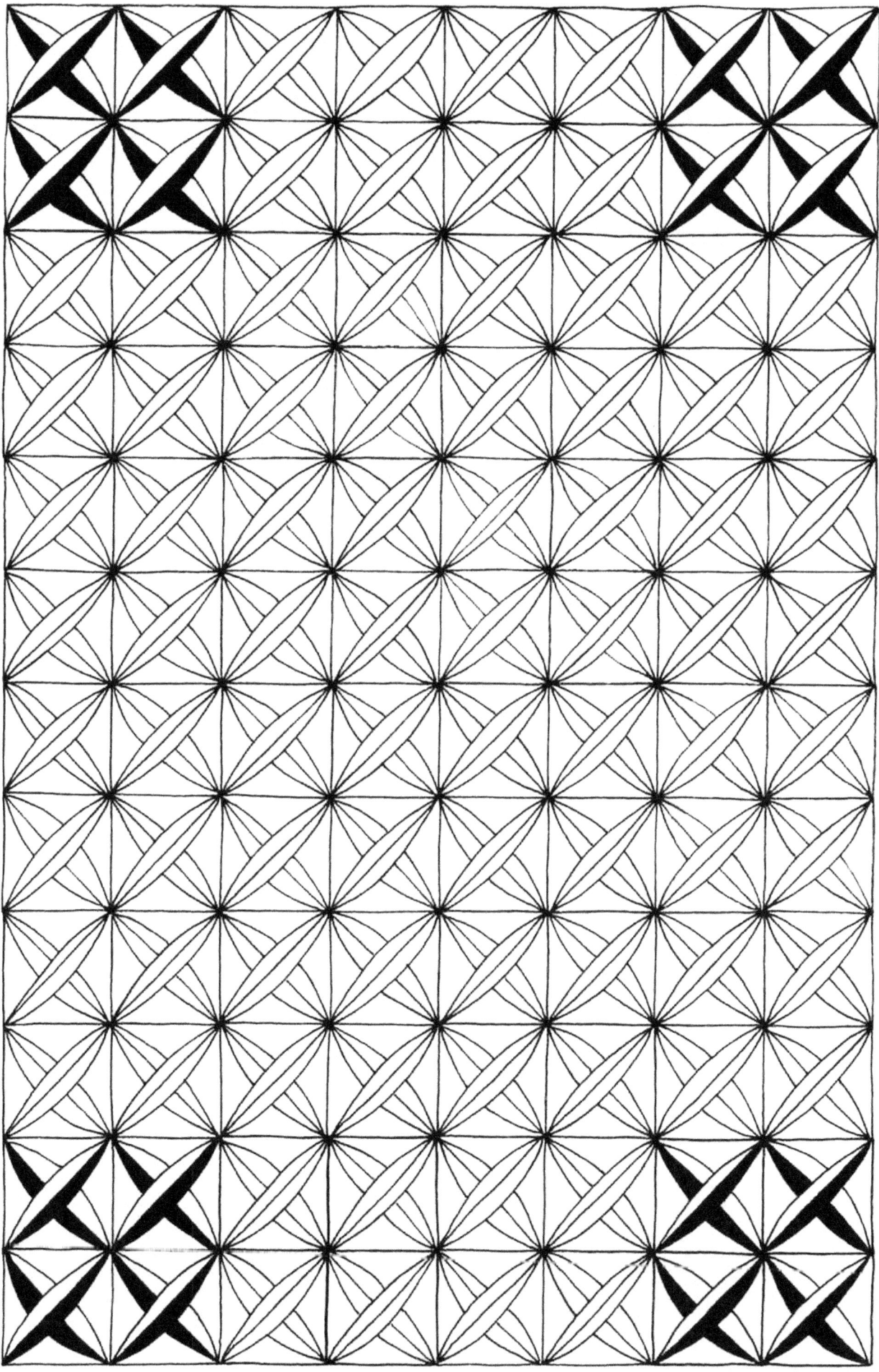

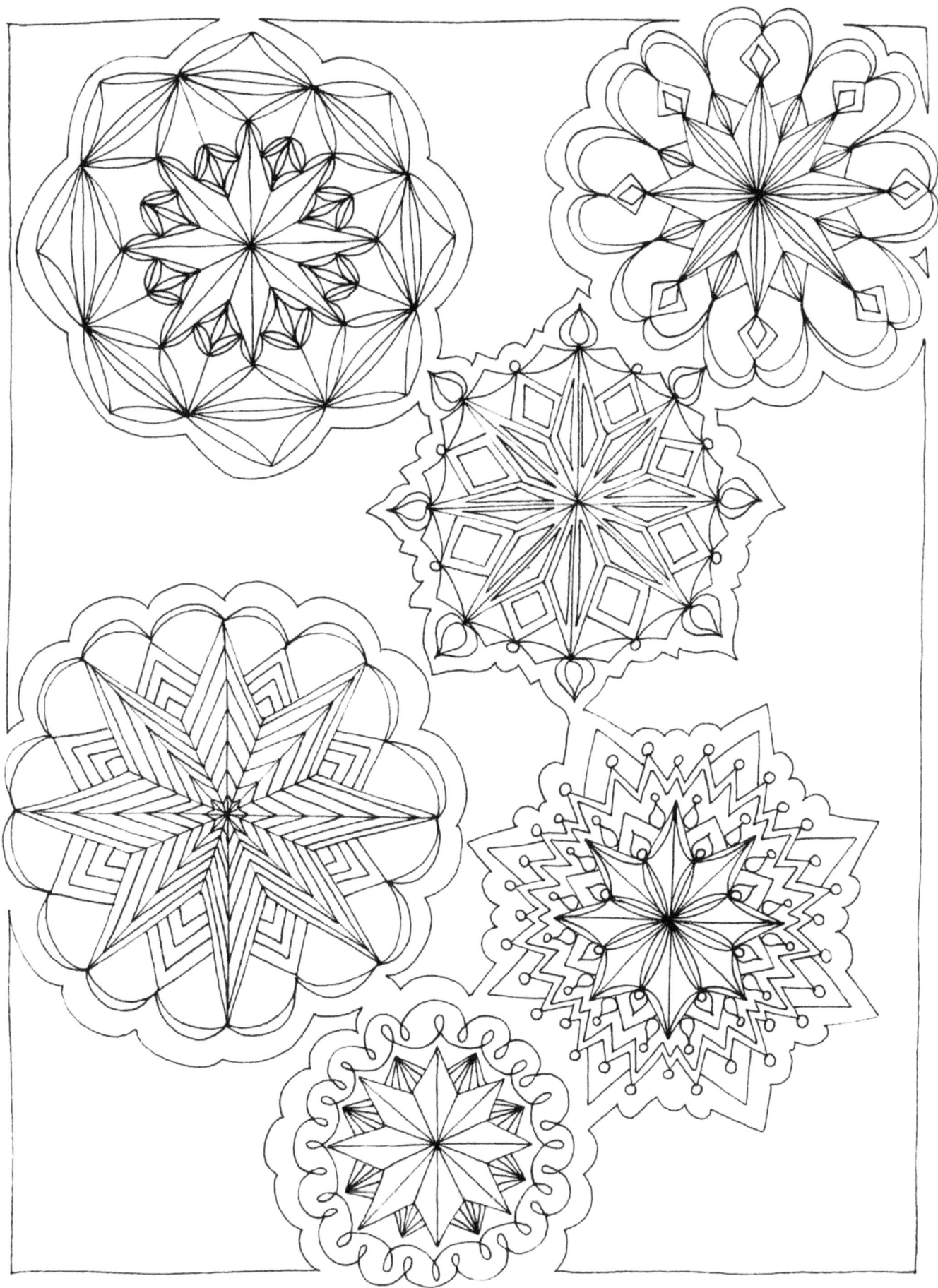

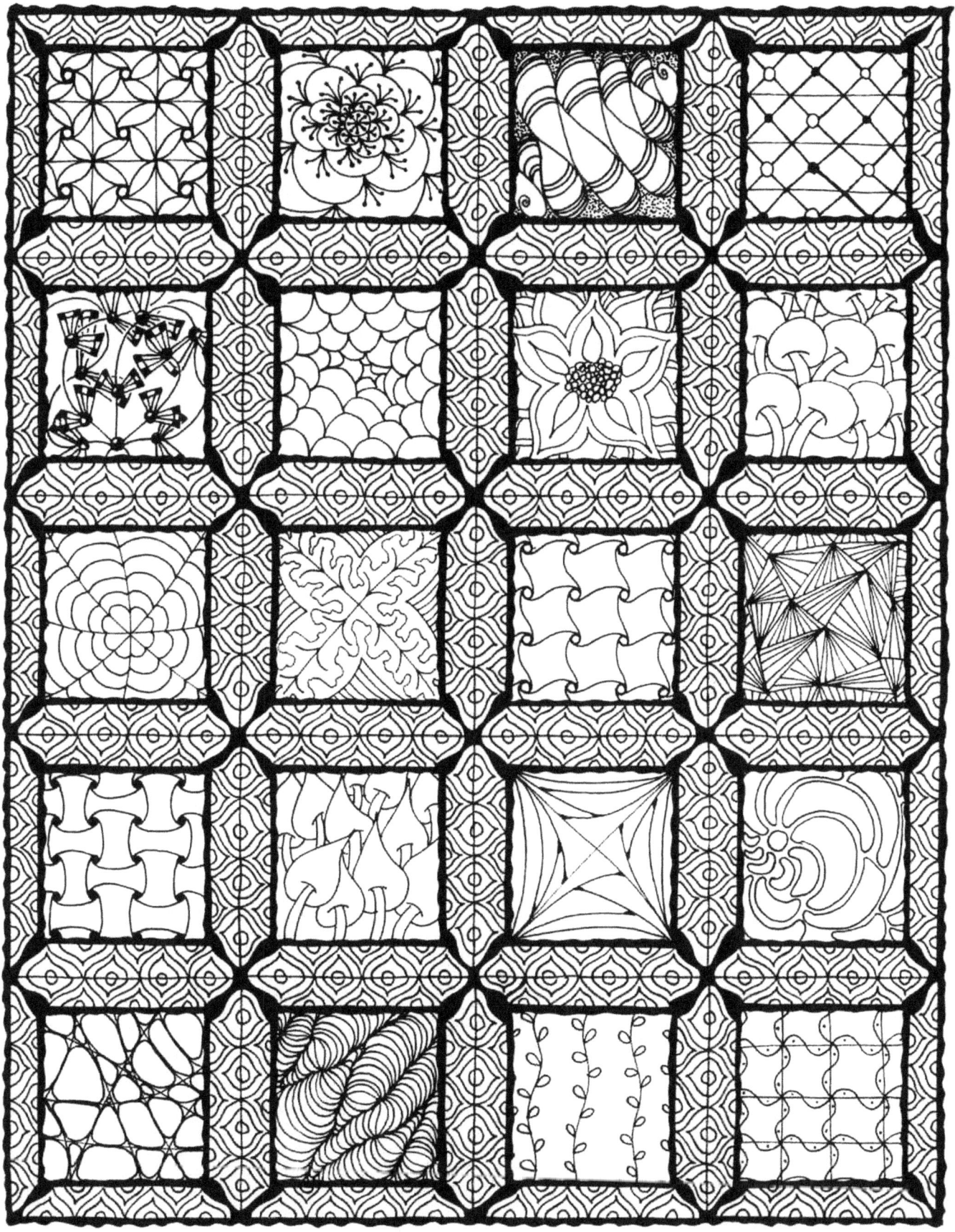

© 2016 Laurel Storey, CZT – Alphabet Salad Productions

www.ingramcontent.com/pod-product-compliance
Lightning Source LLC
Chambersburg PA
CBHW080524190526
45169CB00008B/3041